명문당 집자성교서 12

集字聖教序

鴻山 全圭鎬 編譯

大唐三藏聖教序

太宗文皇帝製

弘福寺沙門懷仁集晉右

將軍王羲之書

蓋聞二儀有像顯覆載以含

2

대당삼장성교서(大唐三藏聖教序)

太宗文皇帝製　弘福寺沙門懷仁　集晉右將軍王羲
태종문황제제　　홍복사사문회인　　집진우장군왕희

之書　盖聞　二儀有像　顯覆載以含
지서　개문　이의유상　현복재이함

| 국역(國譯) |

　태종문황제(太宗文皇帝)가 짓고, 홍복사(弘福寺) 사문(沙門) 회인(懷仁)이 진(晉)나라 우장군(右將軍) 왕희지(王羲之)의 글씨를 집자(集字)하였다.

　대개 들은 바에 의하면, 우주의 두 가지 근본원리(根本原理)는 상(象)을 가지고 있으며, 우리 머리 위를 덮는 것(하늘)과 우리를 실어 떠받치는 것(땅)으로 모습을 나타내어 모든 생명체(生命體)를 포용(包容)하고 있다.

3

生四時无形潛寒暑以化物是以窺天鑑地庸愚皆識其端明陰洞陽賢哲罕窮其數然而天地苞乎陰陽而易識者以其有象也陰陽

生 四時無形 潛寒暑以化物 是以窺天鑑地 庸愚
생 사시무형 잠한서이화물 시이규천감지 용우

皆識其端 明陰洞陽 賢哲罕窮其數 然而天地苞乎
개식기단 명음통양 현철한궁기수 연이천지포호

陰陽 而易識者 以其有像也 陰陽處乎天
음양 이이식자 이기유상야 음양처호천

| 번역문(飜譯文) |

한편, 춘하추동의 사계절(四季節)을 움직이고 있는 근본원리에는 형체(形體)가 없으며, 추위와 더위라는 형상(現象) 가운데 숨어서 만물(萬物)을 차례로 변화시킨다. 그러므로 천지(天地)를 관찰하고 있으면 아무리 어리석은 사람이라도 그 실마리를 알 수가 있다. 그러나 음양(陰陽)에 대하여 환하게 통찰(洞察)하는 것을 아무리 현철(賢哲)한 사람이라도 그 본질을 궁구(窮究)하기가 어렵다. 그런데 천지(天地)가 음양(陰陽)을 포용하고 있더라도 알기 쉬운 것은 그것이 상(象)이 있기 때문이며, 음양(陰陽)이 천지(天地) 사이에 존재해 있어도

地而難窮者以其冒象形也故

像顯可徵雖愚不惑形潛

莫覩在智猶迷況乎佛道崇

虛乘幽控寂弘濟万品典御

十方舉威靈而無上抑神力

地而難窮者 以其無形也 故知像顯可徵 雖愚不惑
지 이 난 궁 자　이 기 무 형 야　고 지 상 현 가 징　수 우 불 혹

形潛莫覩 在智猶迷 況乎佛道嵩虛 乘幽控寂 弘
형 잠 막 도　재 지 유 미　황 호 불 도 숭 허　승 유 공 적　홍

濟万品 典御十方 擧威靈而無上 抑神力
제 만 품　전 어 십 방　거 위 령 이 무 상　억 신 력

| 번역문(飜譯文) |

궁구(窮究)하기 어려운 것은 그것이 현상(形狀)이 없기 때문이다. 그러므로 상(象)을 가지고 있는 것은 모습을 나타내어 징험(徵驗)할 수 있으므로 비록 어리석은 자라도 미혹(迷惑)하지 않으나, 형태(形態)가 숨어 있어서 보이지 않는 것은 지혜(智慧) 있는 자라도 미혹(迷惑)하게 됨을 알 수 있다.

　하물며 불도(佛道)는 숭허(崇虛)하고, 유현적막(幽玄寂寞)한 경지(境地)에 도달하고, 널리 만물(萬物)을 구제(救濟)하며, 항상 온 세계(世界)를 제어(制御)하고 있음에랴. 〔불교는〕 위령(威靈)을 위로 들어 올려 끝이 없고, 신력(神力)을

而象下大之則弥於宇宙
之則攝於豪釐延無生庭
千劫而不古若隱若顯運百
福而長今妙道凝玄遵之莫
知其際法流湛寂窮挹之莫測

而無下　大之則彌於宇宙　細之則攝於豪釐　無滅無
이무하　대지즉미어우주　세지즉섭어호리　무멸무

生　歷千劫而不古　若隱若顯　運百福而長今　妙道
생　역천겁이불고　약은약현　운백복이장금　묘도

凝玄　遵之莫知其際　法流湛寂　挹之莫測
응현　준지막지기제　법유담적　읍지막측

| 번역문(飜譯文) |

아래로 내려 넓혀서 끝이 없다. 큰 것을 알아보면 우주(宇宙)에 두루 퍼지고, 작은 것을 추구(追究)하면 호리(毫釐)처럼 파악(把握)된다. 멸(滅)함도 없고 생(生)함도 없어서 천겁(千劫)이 지나도 늘 새롭고, 숨는 듯 나타나는 듯하여 백복(百福)을 내려주면서 길이 지금에 이어지고 있다. 신묘(神妙)한 도(道)가 깊숙이 응축(凝縮)되어 따르자니 그 끝을 알 수 없으며, 정법(正法)의 흐름은 정막(靜寞)함이 넘치듯 고여 있어서 그 근원(根源)을 찾기 어려웠으니,

其源。故知蠢蠢凡愚，区区庸鄙，投其旨趣，能无疑惑者哉！然则大教之兴，基乎西土，腾汉庭而皎梦，照东域而流慈。昔者分形分迹之时，言未

其源 故知 蠢蠢凡愚 區區庸鄙 投其旨趣 能無疑
기원 고지 준준범우 구구용비 투기지취 능무의

惑者哉 然則大敎之興 基乎西土 騰漢庭而皎夢
혹자재 연즉대교지흥 기호서토 등한정이교몽

照東域而流慈 昔者分形分跡(蹟)之時 言未
조동역이유자 석자분형분적적지시 언미

| 번역문(飜譯文) |

그러므로 어리석고 용렬한 자들이 그 지취(旨趣)함에만 투신하니 의혹됨이 없겠는가! 그렇다면 큰 가르침이 일어난 것은 서방(西方)의 땅이었는데, 그것이 한토(漢土)의 조정(朝廷)에까지 올라와 (後漢 明帝의) 꿈에 희게 빛나 나타나고, 동방(東方)의 땅을 비추어 자비(慈悲)를 유입(流入)시킨 것이다. 그 옛날 부처가 이 세상에 모습을 나타내셨을 때에 가르침의 말씀이 아직 전(傳)하여 퍼지기도 전에,

11

馳而成化當常之世民
何流而知遵及于晦影歸真
遷儀越世金容掩色名鏡三
千之光麗象開昌空端四八
二相於是澂之廣被拯含類

馳而成化　當常現常之世　民(人)仰德而知遵　及乎
치 이 성 화　당 상 현 상 지 세　민 인 앙 덕 이 지 준　급 호

晦影歸眞　遷儀越世　金容掩色　不鏡三千之光　麗
회 영 귀 진　천 의 월 세　금 용 엄 색　불 경 삼 천 지 광　려

象開圖　空端四八之相　於是　微言廣被　拯含類
상 개 도　공 단 사 팔 지 상　어 시　미 언 광 피　증 함 유

| 번역문(翻譯文) |

(사람들을) 좋은 방향으로 인도하고 있었다. (이어) 부처가 생존(生存)하셨을 때에는 사람들은 덕(德)을 우러러 교도(教導)를 받았다. 그러나 부처가 미혹세계(迷惑世界)의 깨달음을 여시고 속세(俗世)의 법(法)을 초월(超越)하셨을 때〔入寂時〕에는, 부처의 금색(金色)의 모습도 광채(光彩)를 잃고, 온 세상을 밝게 비추는 일도 없고, 부처의 아름다운 모습도 도상(圖像)으로 나타낼 뿐이요, 존귀(尊貴)한 삼십이상(三十二相)도 헛되이 갖출 뿐이었다. 이렇게 되자〔부처가 실제 모습으로 전교(傳教)를 못하시게 되자〕, 말씀으로서의 큰 가르침이 널리 전해지고, 이 세상에 생명을 가지고 태어난 자를 삼도(三途)의 고통(苦痛)으로부터 구출(救出)하였다.

拔三塗遺訓遵宣導群生
十地然而真教難仰莫一
其有歸曲學易遵邪正於
或說群以空有之論或習
而是非大小之乘乍於法時而

於三途　遺訓遐宣　導羣生於十地　然而眞敎難仰
어삼도　유훈하선　도군생어십지　연이진교난앙

莫能一其旨歸　曲學易遵　邪正於焉紛糺　所以空有
막능일기지귀　곡학이준　사정어언분규　소이공유

之論　或習俗而是非　大小之乘　乍沿時而
지론　혹습속이시비　대소지승　사연시이

| 번역문(飜譯文) |

　성인(聖人)이 남기신 가르침은 멀리까지 전파(傳播)되고, 중생(衆生)을 십지(十地)의 높은 경지(境地)에까지 인도(引導)하였다. 그러나 참다운 가르침은 우러러 받들고자 하여도 어려웠고, 그 가르침의 취지(趣旨)가 통일(統一)됨이 없이 제각각이었다. 그에 반하여 곡학(曲學)은 따르기가 쉬웠으니 사교(邪敎)와 정교(正敎)는 뒤섞여 어지럽게 되었다. 그래서 공론(空論)과 유론(有論)이 더러는 세속(世俗)의 동향(動向)에 따라 서로 옳다고도 하고 그르다고도 하였으며, 대승교(大乘敎)와 소승교(小乘敎)가 시대(時代)의 흐름에 따라

隆替者玄奘法師者法門

領袖也易懷貞敏早悟三空

之心長契神情先苞四忍之行

於風水月未足比其清華仙

露明珠詎能方其朗潤故

隆替　有玄奘法師者　法門之領袖也　幼懷貞敏　早
룡체　유현장법사자　법문지령수야　유회정민　조

悟三空之心　長契神情　先苞四忍之行　松風水月
오삼공지심　장계신정　선포사인지행　송풍수월

未足比其淸華　仙露明珠　詎能方其朗潤　故以
미족비기청화　선로명주　거능방기랑윤　고이

| 번역문(飜譯文) |

융성(隆盛)하기도 하고 쇠퇴(衰退)하기도 하였다. 이에 현장법사(玄奘法師)라는 자가 있으니, 불교계(佛敎界)의 지도자(指導者)이다. 어렸을 때부터 바르고 총명(聰明)하였고, 일찍이 삼공(三空)의 경지(境地)를 깨닫고, 성장(成長)한 후에도 신묘(神妙)한 마음씨를 가지고, 먼저 사인(四忍)의 고행(苦行)을 견디어 수행(修行)을 쌓았다. 소나무에 부는 바람과 물에 비치는 달빛도 그의 마음의 맑고 아름다움에는 견주기에 부족(不足)하였으니, 신선(神仙)의 감로(甘露), 광명(光明)의 진주(眞珠)가 어찌 그의 명랑(明朗)함과 윤택(潤澤)함을 본받을 수가 있겠는가.

智通玄累神測未形超六塵
而迥出使千古而無對扵心
內境悲正法之陵遲栖靈玄
門慨深文之記謀思欲弘折
理廣被前聞截偽續真其用茲

智通無累　神測未形　超六塵而逈出　隻千古而無對
지 통 무 루　신 측 미 형　초 육 진 이 형 출　척 천 고 이 무 대

凝心內境　悲正法之陵遲　栖慮玄門　慨深文之訛謬
응 심 내 경　비 정 법 지 릉 지　서 려 현 문　개 심 문 지 와 류

思欲分條析理　廣彼前聞　截僞續眞　開茲
사 욕 분 조 석 리　광 피 전 문　절 위 속 진　개 자

| 번역문(翻譯文) |

　그러므로 그의 재지(才智)는 종잡을 수 없는 것까지 통(通)하고 정신(精神)은 형체(形體)가 없는 것까지도 헤아릴 수가 있었다. 육진(六塵)의 더러운 세계를 멀리 초월(超越)하니, 천고(千古)의 옛날부터 오직 한 사람이라고 할 만하였다. 불교(佛敎)에 대하여 곰곰이 생각해 보면, 슬프게도 정법(正法)이 쇠퇴(衰退)하고, 현문(玄門 = 玄妙한 眞理에의 길이라고 하는 聖典)에 대하여 잘 생각해 보면, 한심스럽게도 심원(深遠)한 글에 잘못 번역된 것이 많았다. 그래서 조리(條理)에 맞게 분석(分析)하고, 선학(先學)이 축적(蓄積)한 견문(見聞)을 더 넓히고, 거짓된 것을 잘라내고 진실(眞實)한 것을 이어놓아 앞으로 배워나갈 길을 열고자 생각하였다.

後學是以翹心淨土注遊

域乗危遠邁杖策孤征積雪

晨飛途間失地驚砂夕起空

外迷天萬里山川撥煙霞而

進影百重寒暑躡霜雨而前蹤

後學　是以翹心淨土　往遊西域　乘危遠邁　杖策孤
후학　시이교심정토　왕유서역　승위원매　장책고

征　積雪晨飛　塗間失地　驚砂夕起　空外迷天　萬里
정　적설신비　도간실지　경사석기　공외미천　만리

山川　撥煙霞而進影　百重寒暑　躡霜雨而前
산천　발연하이진영　백중한서　섭상우이전

| 번역문(飜譯文) |

　이리하여 서방정토(西方淨土)에 마음을 두고 서역(西域) 땅을 여행하였다. 위험(危險)을 무릅쓰고 멀리 가니, 지팡이와 말채찍에만 의지하여 홀로 가는 길이었다. 적설(積雪)이 새벽에 날리면 길에서 땅(방향)을 잃고, 경사(驚砂 = 사나운 모래)가 저녁에 일어나면 텅 빈 대지에서 하늘(방향을 찾는 별빛)을 잃었다. 만리(萬里)나 머나먼 산천(山川)을, 연하(煙霞)를 헤치며 그림자 옮겨 가고, 백중(百重)이나 거듭되는 추위와 더위, 서리와 빗길을 밟으며 앞으로 나아갔다.

跋涉重芳經求深励達周遊
西宇十有七年窮歷道邦詢
求正教雙林八水味道飡風
鹿苑鷲峰瞻奇仰異承
於先聖受真教於上賢探

蹤　誠重勞輕　求深願達　周遊西宇　十有七年　窮歷
종　성중노경　구심원달　주유서우　십유칠년　궁역

道邦　詢求正敎　雙林八水　味道飡風　鹿菀鷲峯　瞻
도방　순구정교　쌍림팔수　미도손풍　녹원취봉　첨

奇仰異　承至言於先聖　受眞敎於上賢　探
기앙이　승지언어선성　수진교어상현　탐

| 번역문(飜譯文) |

　정성(精誠)이 두터우니 노고(勞苦)는 가벼웠고, 구(求)하는 마음 깊으니 소원(所願)은 이루어졌다. 서방(西方)의 땅을 두루 순유(巡遊)하기를 10년 하고 또 7년, 모든 도방(道邦)을 다 방문(訪問)하고 길을 물어서 정교(正敎)를 구하니, 쌍림(雙林)·팔수(八水)의 땅에서는 석존(釋尊)의 구도(求道)의 마음과 유풍(遺風)을 맛보았고, 녹원(鹿菀)·취봉(鷲峯)의 땅에서는 기이(奇異)한 석존(釋尊)의 유적(遺蹟)을 우러러 보았다. 선성(先聖)으로부터의 지고(至高)의 말씀을 전해 받고, 상현(上賢)으로부터 참다운 가르침을 받았으며,

賢同妙門精窮奧業一乘五津

遐勱躭於心田八藏三篋

之文波濤於口海爰自所歷

之國摠將三藏要文凡六百

五十七部譯布中夏宣揚勝

賾妙門　精窮奧業　一乘五律之道　馳驟於心田　八
색묘문　정궁오업　일승오율지도　치취어심전　팔

藏三篋之文　波濤於口海　爰自所歷之國　摠將三藏
장삼협지문　파도어구해　원자소역지국　총장삼장

要文　凡六百五十七部　譯布中夏　宣揚勝
요문　범육백오십칠부　역포중하　선양승

▎번역문(翻譯文)▎

현묘(玄妙)한 가르침도 깊이 연구(研究)하고, 심오(深奧)한 학업(學業)도 정미(精微)하게 궁구(窮究)하였으니, 일승(一乘)·오율(五律)의 도(道)는 심전(心田)으로 달려와서 모이고, 팔장(八藏)·삼협(三篋)의 글도 거침없이 줄줄 외우게 되었다.

　이에, 역방(歷訪)한 모든 나라로부터 삼장(三藏)의 경전(經典) 가운데 중요한 것 모두 657부를 가져와서 번역(翻譯)하여 중하(中夏)의 땅에 펴니, 이 훌륭한 공업(功業)을 높이 선양(宣揚)한다.

業引慈雲扵西極注法雨扵

東垂聖教缺而復全蒼生罪

而還濕火宅之乾燄共拔

迷途朗愛水之昏波同臻彼

岸是知惡因業墜善以緣昇

業　引慈雲於西極　注法雨於東垂　聖敎缺而復全
업　인자운어서극　주법우어동수　성교결이복전

蒼生罪而還福　濕火宅之乾燄　共拔迷途　朗愛水之
창생죄이환복　습화댁지건염　공발미도　랑애수지

昏波　同臻彼岸　是知惡因業墜　善以緣昇
혼파　동진피안　시지악인업추　선이연승

| 번역문(飜譯文) |

　자비(慈悲)의 구름을 서역(西域) 끝에서 끌어들여, 정법(正法)의 비를 동역(東域) 끝에 쏟아 부으니, 성교(聖敎)가 없었다가 다시 완전(完全)해지고, 창생(蒼生)이 죄를 지었다가 다시 복(福)받게 되었고, 화택(火宅)의 메마른 불길을 적시어 함께 미혹(迷惑)의 길에서 빠져나오고, 애수(愛水)의 어두운 물결을 밝게 비추어 함께 피안(彼岸)에 이르게 되었다.

　이에, 악인(惡人)이라 하더라도 그 악업(惡業) 때문에 지옥(地獄)에 떨어지는 것이며, 선인(善人)이라 하더라도 그 선연(善緣) 때문에 피안(彼岸)에 오를 수 있다는 것,

陸之端惟人所詭摩天桂生

為嶺雲霧旁浮涉其花蓮

出淥波飛塵不能汙其葉

蓮性自塈而桂質本貞良由

所附者高則微物不能累所

昇墜之端　惟人所託　譬夫桂生高嶺　雲露方得泫其
승추지단　유인소탁　비부계생고령　운로방득현기

花　蓮出淥波　飛塵不能汙其葉　非蓮性自潔　而桂
화　연출록파　비진불능오기엽　비연성자결　이계

質本貞　良由所附者高　則微物不能累　所
질본정　양유소부자고　즉미물불능루　소

| 번역문(飜譯文) |

오르고 떨어지는 실마리는 오직 사람의 행실(行實)에 달려 있다는 것을 알게 되었다. 비유(譬喩)하건대, 계수(桂樹)는 높은 산에 나서 구름과 이슬을 얻어 그 꽃을 빛낼 수 있으며, 연(蓮)은 맑고 푸른 물에서 나와 나르는 티끌도 그 잎을 더럽히지 못한다. 이것은 연(蓮)의 본성(本性)이 정결(淨潔)하거나 계수(桂樹)가 본질적(本質的)으로 곧기 때문이 아니라, 자못 그 태어나 붙어있는 곳이 높아서 미물(微物)이 누(累)를 끼치지 못하는 것이고,

愍者浄則濁類不能沾夫
古未必知福資善而成善沙
乎人倫有識不緣度而求度
方冀慈流施將日月而无
窃斯福遐敷与乾坤而永久

憑者淨　則濁類不能霑　夫以卉木無知　猶資善而成
빙자정　즉탁유불능점　부이훼목무지　유자선이성

善　況乎人倫有識　不緣慶而求慶　方冀茲經流施
선　황호인윤유식　불연경이구경　방기자경유시

將日月而無窮　斯福遐敷　與乾坤而永大
장일월이무궁　사복하부　여건곤이영대

| 번역문(飜譯文) |

그 자라난 곳이 청정(淸淨)하기 때문에 〔蓮은〕 더러운 것들이 물들게 할 수 없는 것이다. 대개 초목(草木)은 지각(知覺)이 없는데도 선행(善行)을 쌓아 선(善)을 이루는데, 하물며 사람이야 의식(意識)을 가지고 있으니 선행을 쌓아 기쁨을 구하지 않을 수 있겠는가. 바라는 것은, 이 경전(經典)이 유전(流傳)하여 일월(日月)처럼 무궁(無窮)할 것과, 이 지복(至福)이 멀리까지 깔려 나가 천지(天地)처럼 영원히 위대(偉大)하게 되는 것이다.

【註】이상이 〈大唐 太宗文皇帝製三藏聖敎序〉의 原文이다. 아래는 高宗이 지은 〈大唐皇帝述三藏聖敎序記〉이다. 즉 父皇이 지은 〈聖敎序〉에 대한 感想文이다. 褚遂良이 쓴 〈雁塔聖敎序〉에는, ①여기에 "永徽四年歲次癸丑, 十月己卯朔十五日癸巳, 建, 中書令臣褚遂良, 書"라고 써서 一段落을 지었고, ②다음 〈集字聖敎序〉에 들어있는 "朕才謝珪璋, 言慙博達, ……善不足稱, 空勞致謝."라는 文章이 없는데, 이는 아마도 三奘에게 보낸 書簡文을 계속해서 集字한 것 같다. ③高宗의 〈三藏聖記〉의 題目이 "大唐皇帝述三藏聖敎序記"로 되어 있다. (譯者)

朕于謝琎云軫悼達

扵内典尤所未閑昨製

深為郵批唯恐穢翰墨扵人金

蘭標凡礫扵球珠泯忿浮珠書

珠水哀賾惰形有盧弥盖

朕才謝珪璋　言慙博達　至於內典　尤所未閑　昨製
짐 재 사 규 장　언 참 박 달　지 어 내 전　우 소 미 한　작 제

序文　深爲鄙拙　唯恐穢翰墨於金簡　標瓦礫於珠林
서 문　심 위 비 졸　유 공 예 한 묵 어 금 간　표 와 력 어 주 림

忽得來書　謬承褒讚　循躬省慮　彌益
홀 득 래 서　류 승 포 찬　순 궁 성 려　미 익

| 번역문(飜譯文) |

현장(玄奘)의 사표에 대한 태종의 답서

짐(朕)은 재주가 규장(珪璋)만 못하고, 말은 박달(博達)함에 부끄러운데, 불경(佛經)에 이르러서는 더욱 잘 알지 못하는 것이다. 어제 서문(序文)을 지었으나, 매우 촌스럽고 서툴며, 오직 한묵(翰墨)을 금간(金簡)에 더럽히고 와력(瓦礫)을 주림(珠林)에 다시 건 것을 두려워할 뿐입니다. 문뜩 편지를 받고 잘못 포찬(褒讚)을 받으니, 몸을 둘러보고 반성(反省)하건대, 더욱더

摩頂善不足稱空劈致謝

皇帝在春宮述三藏聖記

夫顯揚正教非智亞以廣其

文崇闡微言非賢莫能定其

旨盖真如聖教者諸法之玄宗

厚顏 善不足稱 空勞致謝 皇帝在春宮述三藏聖記
후안 선부족칭 공로치사 황제재춘궁술삼장성기

夫顯揚正教 非智無以廣其文 崇闡微言 非賢莫能
부현양정교 비지무이광기문 숭천미언 비현막능

定其旨 盖眞如聖教者 諸法之玄
정기지 개진여성교자 제법지현

| 번역문(飜譯文) |

낯이 뜨겁습니다. 정녕 자랑하기에 부족하니, 헛되이 치사(致辭)를 수고롭게 하였습니다.

고종황제가 춘궁에 계실 때 기술하신 삼장성기

대개, 정교(正教)를 현양(顯揚)하는 것은, 지혜(智慧) 있는 자가 아니면 그 글을 넓힐 수 없고, 미언(微言)을 높이 천양(闡揚)하는 것은, 현철(賢哲)한 자가 아니면 그 뜻을 정의(定義)할 수 없다. 원래 진리(眞理)인 성교(聖教)하는 것은, 모든 이법(理法)의 근원(根源)이며,

宗衆經之軌躅也綜括宏遠
奥旨遐深極空有之精微體
生滅之機要詞茂道曠尋之
者不究其源文顯義幽履之
者莫測其際故知聖慈所被

宗 衆經之軌躅也 綜括宏遠 奧旨遐深 極空有之
종 중경지궤촉야 종괄굉원 오지하심 극공유지

精微 體生滅之機要 詞茂道曠 尋之者 不究其源
정미 체생멸지기요 사무도광 심지자 불구기원

文顯義幽 履(理)之者 莫測其際 故知 聖慈所被
문현의유 이리지자 막측기제 고지 성자소피

| 번역문(飜譯文) |

모든 경전(經典)이 모이는 궤도(軌道)이니, 그 총괄(總括)하는 것은 아득히 넓고, 그 오묘(奧妙)한 뜻은 아득하게 깊어서, 공(空)과 유(有)의 전미(精微)한 관계를 다 궁구(窮究)하고 생(生)과 멸(滅)의 기요(機要)를 체현(體現)하고 있다.

　말은 무성(茂盛)하여도 도(道)는 막연하게 광대(廣大)하여, 찾는 자가 그 근원(根源)에 도달(到達)할 수 없고, 글은 명백(明白)하게 나타나 있어도 뜻은 아물아물하여 실천(實踐)하려는 자가 그 끝을 헤아릴 수 없다. 그러므로 성(聖)스러운 자비(慈悲)로 덮였을 때는

業善而不臻妙化所敷緣

惡惡而不前開法網之綱紀弘

六度之正教拯群有之塗炭

啟三藏之秘扃是以名無翼

而長飛道無根而永固道名

38

業無善而不臻 妙化所敷 緣無惡而不翦 開法網之
업 무 선 이 불 진　묘 화 소 부　연 무 악 이 불 전　개 법 망 지

綱紀 弘六度之正敎 拯羣有之塗炭 啓三藏之秘扃
강 기　홍 육 도 지 정 교　증 군 유 지 도 탄　계 삼 장 지 비 경

是以名無翼而長飛 道無根而永固 道名
시 이 명 무 익 이 장 비　도 무 근 이 영 고　도 명

| 번역문(飜譯文) |

선업(善業)으로 보답(報答)을 받지 않음이 없고, 오묘(奧妙)한 교화(敎化)가 널리
미치고 있는 곳에서는 악연(惡緣)으로 멸망(滅亡)되지 않음이 없다는 것을 알 수
있다. 불법(佛法)의 유대(紐帶)로 맺어진 강기(綱紀)를 열고, 육도(六度)의 정교(正
敎)를 넓힘으로써, 중생(衆生)의 도탄(塗炭)의 괴로움을 구(救)하고, 삼장(三藏)의
경전(經典)이 비장(秘藏)된 문비(門扉)를 여는 것이다.

　이렇게 함으로써, 명의(名義)는 날개가 없이도 멀리 비상(飛翔)할 수가 있고, 도
리(道理)는 뿌리가 없이도 굳어질 수가 있으니, 도리도 명의도

流度歷遽古而鑄常赴感應

身經塵劫而不朽晨鍾夕梵及

二音於鷲峯二日法流轉雙

輪於鹿苑排空寶蓋接翔雲

而共飛莊野春林與天花而合

流慶　歷遂古而鎭常　赴感應身　經塵劫而不朽　晨
유경　역수고이진상　부감응신　경진겁이불후　신

鍾夕梵　交二音於鷲峯　慧日法流　轉雙輪於鹿菀
종석범　교이음어취봉　혜일법유　전쌍윤어록울

排空寶盖　接翔雲而共飛　庄(莊)野春林　與天花而
배공보개　접상운이공비　장　장야춘림　여천화이

合
합

| 번역문(飜譯文) |

지복(至福)의 기쁨을 전하여, 먼 옛날부터 진정(鎭定)하여 변함이 없고, 모든 것으로 감응(感應)하고 변화(變化)하여 나타나시는 부처의 모습은 미래영겁(未來永劫)이 지나도 쇠퇴(衰退)하지 아니한다.

　불사(佛寺)에서 아침에 울리는 종소리와 저녁에 외는 범패(梵唄) 소리, 두 소리가 번갈아 영취산(靈鷲山)에서 울리기 시작하고, 아침 해와 같은 큰 지혜(知慧)와 정법(正法)의 흐름, 두 법륜(法輪)은 녹야원(鹿野苑)에서부터 구르기 시작하였으니, 〔영취산(靈鷲山)은〕 마치 하늘 높이 솟은 보개(寶盖)처럼 구름에 접하여 함께 날고, 〔녹야원(鹿野苑)의〕 풀이 무성한 봄의 숲은 천상(天上)의 묘화(妙花)와 함께 광채(光彩)를 낸다.

彩伏惟

皇帝陛下

上玄資福垂拱

而治八荒德被黔黎斂袵祖而

朝萬國恩加於骨石室歸貝

楪二文澤及昆露金匱流梵

42

彩 伏惟 皇帝陛下 上玄資福 垂拱而治八荒 德被
채 복유 황제폐하 상현자복 수공이치팔황 덕피

黔黎 斂衽而朝萬國 恩加朽骨 石室歸貝葉之文
검여 렴임이조만국 은가후골 석실귀패엽지문

澤及昆蟲 金匱流梵
택급곤충 김궤유범

| 번역문(飜譯文) |

　엎드려 생각하니 황제폐하(皇帝陛下)께서는, 하늘로부터 복을 타고 나시어, 팔짱을 끼신 채로 팔황(八荒)을 다스리시고, 덕(德)을 백성들에게 입히시어 만국(萬國)이 옷깃을 여미고 입조(入朝)합니다. 은혜(恩惠)가 썩은 뼈다귀까지 미치니, 석실(石室)로 패엽(貝葉)의 글이 돌아오고, 혜택(惠澤)이 곤충(昆蟲)에게까지 미치니, 금궤(金匱)에 부처가 설법(說法)한 게(偈)가 흘러 들어왔습니다.

43

說偈遂使阿㝹達水通神

甸之川肇開崛山捣萬華

之翠嶺窺窬法性凝宴龕

心而不通智地玄奧感誠而

遂顯豈謂重昏之夜燭燭

44

說之偈　遂使阿耨達水　通神甸之八川　耆闍崛山
설지게　수사아누달수　통신전지팔천　기도굴산

接嵩華之翠嶺　竊以　法性凝寂　靡歸心而不通　智
접숭화지취령　절이　법성응적　미귀심이불통　지

地玄奧　感懇誠而遂顯　豈謂重昏之夜　燭慧
지현오　감간성이수현　기위중혼지야　촉혜

| 번역문(飜譯文) |

　결국, 인도의 아누달수(阿耨達水)가 중국의 팔천(八川)에 통하게 되고, 인도의 기도굴산(耆闍崛山)이 중국의 숭산(崇山)과 화산(華山)의 푸른 봉우리와 접하게 된 것이다. 가만히 생각하면, 불법(佛法)의 본성(本性)은 가까이 하기 어렵게 치밀하고 정적(靜寂)한 것이지만 귀의(歸依)하려는 마음만 있으면 반드시 통하는 것이고, 불지(佛智)의 범위(範圍)는 헤아리기 어려울 정도로 속이 깊은 것이지만 정성(精誠)을 다하면 감응(感應)하여 원(願)이 이루어지니, 그것은 마치 깊은 암흑(暗黑)의 밤에 지혜(智慧)의 등불을 밝히는 것과 같고,

煜之光，水宅之相，降法雨之

澤，於是百川異流，同會於海，

乃知萬派殊手，實竇與湯

武挍其優劣，亮舜比其聖德，

春哉，玄奘法師者，風懷聡令

炬之光　火宅之朝　降法雨之澤　於是百川異流　同
거 지 광　화 택 지 조　강 법 우 지 택　어 시 백 천 이 류　동

會於海　万區分義　惣成乎實　豈與湯武挍其優劣
회 어 해　만 구 분 의　홀 성 호 실　기 여 탕 무 교 기 우 열

堯舜比其聖德者哉　玄裝法師者　夙懷聰令
요 순 비 기 성 덕 자 재　현 장 법 사 자　숙 회 총 령

| 번역문(飜譯文) |

화택(火宅)의 번뇌(煩惱)가 있는 아침에 법우(法雨)가 쏟아지는 것이라고 하겠다.
　이리하여, 백천(百川)이 흐름을 달리 하더라도 함께 바다에서 만나고, 만 갈래
로 구분(區分)되었던 의의(意義)도 결국은 총합(總合)되어 화해의 열매를 맺으니,
어찌 탕무(湯武)와 그 우열(優劣)을 비교하며, 요순(堯舜)과 그 성덕(聖德)을 비교
할 것인가. 현장법사(玄裝法師)라는 사람은, 일찍이 총명(聰明)함을 몸에 지녀,

志夷简神清齡凱二年體

嶷浮華之世凝情空室逍遥

幽巖捑息三禪巡遊十地超六

塵之境獨步迦維會一乘之會

隨機化物八中華之多質隨

立志夷簡 神清齠齔之年 體拔浮華之世 凝情定室
립 지 이 간　신 청 초 츤 지 년　체 발 부 화 지 세　응 정 정 실

匿跡幽巖 栖息三禪 巡遊十地 超六塵之境 獨步
닉 적 유 암　서 식 삼 선　순 유 십 지　초 육 진 지 경　독 보

伽維 會一乘之旨 隨機化物 以中華之無質 尋
가 유　회 일 승 지 지　수 기 화 물　이 중 화 지 무 질　심

│번역문(飜譯文)│

속세(俗世)와는 다른 곳에 뜻을 두었었다. 그의 정신은 어렸을 때부터 청정(淸淨)하였고, 몸도 부화(浮華)한 세상에서 벗어나 있었다. 마음을 집중하여 방 안에 좌정(坐定)하였고, 종적(蹤迹)을 깊은 산속에 감추어 삼선(三禪)의 경지(境地)에 서식(棲息)하고 십지(十地)를 두루 순유(巡遊)하였다. 색(色)·성(聲)·향(香)·미(味)·촉(觸)·법(法)이라는 육진(六塵)의 경지를 초월하여 홀로 가유(伽維)를 거닐었고, 대승(大乘)·소승(小乘)의 구별이 없는 근원(根源)의 취지(趣旨)를 회득(會得)하여, 임기(臨機)하여 중생(衆生)을 교화(敎化)하였다. 그리고 중국에는 물어볼 만한 것이 없다 하여

印度言奠文遠涉恒河終期

滿字頻登雪嶺更積半珠間

道法還十有七載備通釋典

利物為心以貞觀十九年二月

六日奉

印度之眞文 遠涉恒河 終期滿字 頻登雪嶺 更獲
인 도 지 진 문 　원 섭 항 하 　종 기 만 자 　빈 등 설 령 　경 획

半珠 問道往還 十有七載 備通釋典 利物爲心 以
반 주 　문 도 왕 환 　십 유 칠 재 　비 통 석 전 　리 물 위 심 　이

貞觀十九年二月六日 奉
정 관 십 구 년 이 월 육 일 　봉

| 번역문(飜譯文) |

인도(印度)의 진문(眞文)을 찾아보기로 하였다. 멀리 항하(恒河＝간지스江)를 건너고 마침내 완전(完全)한 것을 기(期)하고 되풀이하여 설산(雪山＝히말라야山)을 넘어, 황금(黃金)과 주옥(珠玉)을 얻기도 하였다. 길을 물어가며 갔다 오기 17년이요, 석전(釋典)을 통달(通達)하고 중생(衆生)을 이롭게 하는 것을 마음의 과제(課題)로 삼았다. 정관(貞觀) 19년 2월 6일에

勅於弘福寺翻譯聖教要

文凡六百五十七部引大海之

法流洗塵勞而不竭傅智燈

之長皎昏暗幽闇而恒明自

久植勝緣士頌揚斯旨所

勅於弘福寺　翻譯聖敎要文　凡六百五十七部　引大
칙 어 홍 복 사　번 역 성 교 요 문　범 육 백 오 십 칠 부　인 대

海之法流　洗塵勞而不竭　傳智燈之長燄　皎幽暗而
해 지 법 유　세 진 노 이 불 갈　전 지 등 지 장 염　교 유 암 이

恒明　自非久植勝緣　何以顯揚斯旨　所
항 명　자 비 구 식 승 연　하 이 현 양 사 지　소

| 번역문(飜譯文) |

홍복사(弘福寺)에 조칙(詔勅)을 받들어, 성교(聖敎) 가운데 중요한 것을 번역하니 모두 657부였다. 큰 바다와 같은 불법(佛法)의 흐름을 끌어들여 중생들의 번뇌의 괴로움을 끊임없이 씻어내었고, 부처의 지등(智燈) 긴 불꽃을 전(傳)하여 어두움을 항상 밝게 밝혔다. 스스로 오랜 세월 좋은 인연을 부식(扶植)함이 없었더라면 어찌 이러한 취지를 현양(顯揚)할 수가 있겠는가. 이른바,

谓法相凑齐三光之明

我皇

福臻同二仪之固伏见

御制众经论序照古腾今伏理

含金石之声文抱风云之润

治乱以轻尘之岳坠露添流

謂法相常住　齊三光之明　我皇福臻　同二儀之固
위법상상주　제삼광지명　아황복진　동이의지고

伏見御製衆經論序　照古騰今　理含金石之聲　文抱
복견어제중경론서　조고등금　리함김석지성　문포

風雲之潤　治輒以輕塵足岳(嶽)墜露添流
풍운지윤　치첩이경진족악악　추로첨유

| 번역문(飜譯文) |

『불법의 진리는 영원불변하여, 삼광(三光)의 밝음과 함께하고, 우리 황제 폐하의 복덕은 이르니, 천지와 함께 단단하다.』고 하겠다.

　엎드려 어제(御製)의 중경논서(衆經論序)를 뵈오니, 옛 일에 비추어 지금의 일을 높이시고, 조리(條理)는 금석(金石)과 같은 소리를 머금었고, 글은 풍운(風雲)의 윤기(潤氣)를 안고 있습니다. 치(治, 나)는 황송(惶悚)하게도, 한 조각의 티끌을 큰 상악(山嶽)에 보태고, 이슬방울을 큰 강물에 떨어뜨리는 것과 같사오나,

略舉大綱以爲斯記

語素多不諳敏內典

諸文珠未觀攬所作論序郤

拙尤繁忽貴來書襄楊讚

述摇形自省慚悚文年勞

56

略舉大綱　以爲斯記　治素無才學　性不聰敏　內典
략 거 대 강　이 위 사 기　치 소 무 재 학　성 불 총 민　내 전

諸文　殊未觀攬　所作論序　鄙拙尤繁　忽見來書　襃
제 문　수 미 관 람　소 작 논 서　비 졸 우 번　홀 견 내 서　포

揚讚述　撫躬自省　慙悚交幷　勞
양 찬 술　무 궁 자 성　참 송 교 병　로

| 번역문(飜譯文) |

대강(大綱)을 간략하게 들어 이 〈述聖記〉를 지었습니다.

【註】 이상이 〈大唐皇帝述三藏聖教序記〉의 原文이다. 즉 父皇이 지은 〈聖教序〉에 대한 讚揚文이다. 褚
　　遂良이 쓴 〈雁塔聖教序〉에는, ①여기에 "永徽四年歲次癸丑, 十二月戊寅朔十日丁亥, 建, 尙書右
　　僕射上柱國河南郡開國公臣褚遂良, 書"라고 써서 一段落을 지었고, ②다음 〈集字聖教序〉에 들어
　　있는 "內典諸文, …… 深以爲愧,"라는 文章은 없다.(譯者)

현장의 사표(謝表)에 대한 고종의 답서

치(治)는 원래 재주와 학식(學識)이 없으며, 성품(性品)도 총민(聰敏)하지 못하고, 내전(內典)의 여러 불교 서적은 아직 관람(觀覽)하지도 못하였습니다. 지은 논서(論序)는 비졸(鄙拙)하고 더구나 번잡(繁雜)하기도 합니다. 갑자기 편지가 왔는데 포양찬술(襃揚讚述)하시니, 몸을 쓰다듬고 반성함에 부끄럽고 송구스럽습니다.

師尊遠孫僁以為愧

貞觀廿二年八月三日内

般若波羅蜜多心経

沙門玄奘奉 詔譯

觀自在菩薩行深般若波羅

師等遠臻 深以爲愧 貞觀廿二年八月三日內出
사 등 원 진 심 이 위 괴 정 관 입 이 년 팔 월 삼 일 내 출

| 번역문(飜譯文) |

스님들이 멀리서 온 것을 위로하며, 매우 부끄러워합니다.

정관(貞觀) 22년 8월 3일 내출(內出)

大唐三藏聖教序

太宗文皇帝製　弘福寺沙門懷仁集晉右將軍王羲之書

蓋聞　二儀有像　顯覆載以含生　四時無形　潛寒暑以化物　是以窺天鑑（鑒）地　庸愚皆識

其端　明陰洞陽　賢哲罕窮其數　然而天地苞乎陰陽　而易識者　以其有像（象）也　陰陽處

乎天地而難窮者　以其無形也　故知　像（象）顯可徵　雖愚不惑　形潛莫覩　在智（知）猶迷

況乎佛道嵩虛　乘幽控寂　弘濟万（萬）品　典御十方　舉威靈而無上　抑神力而無下　大之

則彌於宇宙　細之則攝於豪釐　無滅無生　歷千劫而不古　若隱若顯　運百福而長今　妙道

凝玄　遵之莫知其際　法流湛寂　挹之莫測其源　故知　蠢蠢凡愚　區區庸鄙　投其旨趣　能

無疑惑者哉　然則大教之興　基乎西土　騰漢庭而皎夢　照東域而流慈　昔者分形分跡（蹟）

之時 言未馳而成化 當常現常之世 民（人）仰德而知遵 及乎晦影歸眞 遷儀越世 金容

掩色 不鏡三千之光 麗象開圖 空端四八之相 於是 微言廣被 拯含類於三途 遺訓遐

宣 導羣生於十地 然而眞敎難仰 莫能一其旨歸 曲學易遵 邪正於焉紛糺 所以空有之

論 或習俗而是非 大小之乘 乍沿時而隆替 有玄奘法師者 法門之領袖也 幼懷貞敏

早悟三空之心 長契神情 先苞四忍之行 松風水月 未足比其清華 仙露明珠 詎能方其

朗潤 故以智通無累 神測未形 超六塵而迥出 隻千古而無對 凝心內境 悲正法之陵遲

栖慮玄門 慨深文之訛謬 思欲分條析理 廣彼前聞 截僞續眞 開茲後學 是以翹心淨土

往遊西域 乘危遠邁 杖策孤征 積雪晨飛 塗間失地 驚砂夕起 空外迷天 萬里山川 撥

煙霞而進影 百重寒暑 躡霜雨而前蹤 誠重勞輕 求深願達 周遊西宇 十有七年 窮歷

道邦 詢求正敎 雙林八水 味道飡風 鹿菀鷲峯 瞻奇仰異 承至言於先聖 受眞敎於上

賢 探賾妙門 精窮奧業 一乘五律之道 馳驟於心田 八藏三篋之文 波濤於口海 爰自

所歷之國 摠將三藏要文 凡六百五十七部 譯布中夏 宣揚勝業 引慈雲於西極 注法雨

於東垂　聖教缺而復全　蒼生罪而還福　濕火宅之乾燄　共拔迷途　朗愛水之昏波　同臻彼

岸　是知惡因業墜　善以緣昇　昇墜之端　惟人所託　譬夫桂生高嶺　雲露方得泫其花　蓮

出淥波　飛塵不能汙其葉　非蓮性自潔　而桂質本貞　良由所附者高　則微物不能累　所憑

者淨　則濁類不能霑　夫以卉木無知　猶資善而成善　況乎人倫有識　不緣慶而求慶　方冀

茲經流施　將日月而無窮　斯福遐敷　與乾坤而永大　朕才謝珪璋　言慚博達　至於內典

尤所未閑　昨製序文　深爲鄙拙　唯恐穢翰墨於金簡　標瓦礫於珠林　忽得來書　謬承褒讚

循躬省慮　彌益厚顏　善不足稱　空勞致謝　皇帝在春宮述三藏聖記　夫顯揚正教　非智無

以廣其文　崇闡微言　非賢莫能定其旨　蓋眞如聖教者　諸法之玄宗　衆經之軌躅也　綜括

宏遠　奧旨遐深　極空有之精微　體生滅之機要　詞茂道曠　尋之者　不究其源　文顯義幽

履(理)之者　莫測其際　故知　聖慈所被　業無善而不臻　妙化所敷　緣無惡而不翦　開法網

之綱紀　弘六度之正教　拯羣有之塗炭　啓三藏之秘扃　是以名無翼而長飛　道無根而永

固　道名流慶　歷遂古而鎭常　赴感應身　經塵劫而不朽　晨鍾夕梵　交二音於鷲峯　慧日

法流　轉雙輪於鹿菀　排空寶盖　接翔雲而共飛　庄(莊)野春林　與天花而合彩　伏惟　皇帝

陛下　上玄資福　垂拱而治八荒　德被黔黎　斂衽而朝萬國　恩加朽骨　石室歸貝葉之文

澤及昆蟲　金匱流梵說之偈　遂使阿耨達水　通神甸之八川　耆闍崛山　接嵩華之翠嶺　竊

以　法性凝寂　靡歸心而不通　智地玄奧　感懇誠而遂顯　豈謂重昏之夜　燭慧

炬之光　火宅之朝　降法雨之澤　於是百川異流　同會於海　万區分義　惣成乎實　豈與湯

武挍其優劣　堯舜比其聖德者哉　玄裝法師者　夙懷聰令　立志夷簡　神清齠齔之年　體拔

浮華之世　凝情定室　匿跡幽巖　栖息三禪　巡遊十地　超六塵之境　獨步伽維　會一乘之

旨　隨機化物　以中華之無質　尋印度之真文　遠涉恒河　終期滿字　頻登雪嶺　更獲半珠

問道往還　十有七載　備通釋典　利物為心　以貞觀十九年二月六日　奉勅於弘福寺　翻譯

聖教要文　凡六百五十七部　引大海之法流　洗塵勞而不竭　傳智燈之長燄　皎幽暗而恒

明　自非久植勝緣　何以顯揚斯旨　所謂法相常住　齊三光之明　我皇福臻　同二儀之固

伏見御製衆經論序　照古騰今　理含金石之聲　文抱風雲之潤　治輒以輕塵足岳(嶽)墜露

63

添流　略擧大綱　以爲斯記　治素無才學　性不聰敏　内典諸文　殊未觀攬　所作論序　鄙拙

尤繁　忽見來書　襃揚讚述　撫躬自省　慙悚交幷　勞師等遠臻　深以爲愧　貞觀廿二年八月

三日内出

집자성교서

대당삼장성교서(大唐三藏聖教序)

태종문황제(太宗文皇帝)가 짓고, 홍복사(弘福寺) 사문(沙門) 회인(懷仁)이 진(晉)나라 우장군(右將軍) 왕희지(王羲之)의 글씨를 집자(集字)하였다.

대개 들은 바에 의하면, 우주의 두 가지 근본원리(根本原理)는 상(象)을 가지고 있으며, 우리 머리 위를 덮는 것(하늘)과 우리를 실어 떠받치는 것(땅)으로 모습을 나타내어 모든 생명체(生命體)를 포용(包容)하고 있다.

한편, 춘하추동의 사계절(四季節)을 움직이고 있는 근본원리에는 형체(形體)가 없으며, 추위와 더위라는 형상(現象) 가운데 숨어서 만물(萬物)을 차례로 변화시킨다. 그러므로 천지(天地)를 관찰하고 있으면 아무리 어리석은 사람이라도 그 실마리를 알 수가 있다. 그러나 음양(陰陽)에 대하여 환하게 통찰(洞察)하는 것은, 아무리 현철(賢哲)한 사람이라도 그 본질을 궁구(窮究)하기가 어렵다. 그런데 천지(天地)가 음양(陰陽)을 포용하고 있더라도 알기 쉬운 것은 그것이 상(象)이 있기 때문이며, 음

양(陰陽)이 천지(天地) 사이에 존재해 있어도 궁구(窮究)하기 어려운 것은 그것이 현상(形狀)이 없기 때문이다. 그러므로 상(象)을 가지고 있는 것은 나타내어 징험(徵驗)할 수 있으므로 비록 어리석은 자라도 미혹(迷惑)되지 않으나, 형태(形態)가 숨어 있어서 보이지 않는 것은 나타내어 징험(徵驗)할 수 있으므로 비록 어리석은 자라도 미혹(迷惑)하게 됨을 알 수 있다.

하물며 불도(佛道)는 숭허(崇虛)하고, 유현적막(幽玄寂寞)한 경지(境地)에 도달하고, 널리 만물(萬物)을 구제(救濟)하며, 항상 온 세계(世界)를 제어(制御)하고 있음에랴. (불교는) 위령(威靈)을 위로 들어 올려 끝이 없고, 신력(神力)을 아래로 내려 넓혀서 끝이 없다. 큰 것을 알아보면 우주(宇宙)에 두루 퍼지고, 작은 것을 추구(追究)하면 호리(毫釐)처럼 파악(把握)된다. 멸(滅)함도 없고 생(生)함도 없어서 천겁(千劫)이 지나도 늘 새롭고, 숨는 듯 나타나는 듯하여 백복(百福)을 내려주면서 길이 지금에 이어지고 있다. 신묘(神妙)한 도(道)가 깊숙이 응축(凝縮)되어 따르자니 그 끝을 알 수 없으며, 정법(正法)의 흐름은 정막(靜寞)함이 넘치듯 고여 있어서 그 근원(根源)을 찾기 어렵다.

그러므로 벌레처럼 굼실거리고 작은 일에 집착(執着)하는 용렬(庸劣)하고 비루(鄙陋)한 사람들이 그 취지(趣旨)에 이르러 어찌 의혹을 가지는 자가 없을 것인가, 하는 점을 알겠다. 그러하니, 큰 가르침이 일어난 것은 서방(西方)의 땅이었는데, 그것이 한토(漢土)의 조정(朝廷)에까지 올라와 (後漢 明帝의) 꿈에 흰 빛으로 나타나고, 동방(東方)의 땅을 비추어 자비(慈悲)를 유입(流入)시킨 것이다. 그 옛날 부처가 이 세상에 모습을 나타내셨을 때에, 가르침의 말씀이 아직 전(傳)하여 퍼지기도 전에 (사람들을) 좋은 방향으로 인도하고 있었다. (이어) 부처가 생존(生存)하셨을 때에는 사람들은 덕(德)을 우러러 교도(教導)를 받았다. 그러나 부처가 미혹세계(迷惑世界)의 깨달음을 여시고 속세(俗世)의 법(法)을 초월(超越)하셨을 때〔入寂時〕에, 부처의 금색(金色)의 모습도 광채(光彩)를 잃고, 온 세상을 밝게 비추는 일도 없고, 부처의 아름다운 모습도 도상(圖像)으로 나타낼 뿐이요, 존귀(尊貴)한 삼십이상(三十二相)도 헛되이 갖출 뿐이었다. 이렇게 되자〔부처가 실제 모습으로 전교(傳教)를 못하시게 되자〕, 말씀으로서의 큰 가르침이 널리 전해지고, 이 세상에 생명을 가지고 태어난 자를 삼도(三途)의 고통(苦痛)으로부터 구출(救出)하였다.

65

성인(聖人)이 남기신 가르침은 멀리까지 전파(傳播)되고, 중생(衆生)을 십지(十地)의 높은 경지(境地)에까지 인도(引導)하였다.

그러나 참다운 가르침은 우러러 받들기도 어려웠고, 그 가르침의 취지(趣旨)가 통일(統一)됨이 없이 제각각이었다. 그에 반하여 곡학(曲學)은 따르기가 쉬웠으니 사교(邪敎)와 정교(正敎)는 뒤섞여 어지럽게 되었다. 그래서 공론(空論)과 유론(有論)이 더러는 세속(世俗)의 동향(動向)에 따라 서로 옳다고도 하고 그르다고도 하였으며, 대승교(大乘敎)와 소승교(小乘敎)가 시대(時代)의 흐름에 따라 융성(隆盛)하기도 하고 쇠퇴(衰退)하기도 하였다.

이에 현장법사(玄奘法師)라는 자가 있으니, 불교계(佛敎界)의 지도자(指導者)이다. 어렸을 때부터 바르고 총명(聰明)하였고, 일찍이 삼공(三空)의 경지(境地)를 깨닫고, 성장(成長)한 후에도 신묘(神妙)한 마음씨를 가지고, 먼저 사인(四忍)의 고행(苦行)을 견디어 수행(修行)을 쌓았다. 소나무에 부는 바람과 물에 비치는 달빛도 그의 마음이 맑고 아름다움에는 견주기에 부족(不足)하였으니, 신선(神仙)의 감로(甘露), 광명(光明)의 진주(眞珠)가 어찌 그의 명랑(明朗)함과 윤택(潤澤)함을 본받을 수가 있겠는가.

그러므로 그의 재지(才智)는 종잡을 수 없는 것까지 통(通)하고 정신(精神)은 형체(形體)가 없는 것까지도 헤아릴 수가 있었다. 육진(六塵)의 더러운 세계를 멀리 초월(超越)하니, 천고(千古)의 옛날부터 오직 한 사람이라고 할 만하였다. 불교(佛敎)에 대하여 곰곰이 생각해 보면, 슬프게도 정법(正法)이 쇠퇴(衰退)하고, 현문(玄門=玄妙)한 진리에의 길이라고 하는 성전(聖典)에 대하여 잘 생각해 보면, 한심스럽게도 심원(深遠)한 글에 잘못 번역된 것이 많았다. 그래서 조리(條理)에 맞게 분석(分析)하고, 선학(先學)이 축적(蓄積)한 견문(見聞)을 더 넓히고, 거짓된 것을 잘라내고 진실(眞實)한 것을 이어 놓아 앞으로 배워 나갈 길을 열고자 생각하였다.

이리하여 서방정토(西方淨土)에 마음을 두고, 서역(西域) 땅을 여행하였다. 위험(危險)을 무릅쓰고 멀리 갔으니, 지팡이와 말채찍에만 의지하여 홀로 가는 길이었다. 새벽에 적설(積雪)이 날리면 길에서 땅(방향)을 잃고, 경사(驚砂=사나운 모래)가 저녁에 일어나면 텅 빈 대지에서 하늘(방향)을 찾는 별빛을 잃었다. 만리(萬里)나 머나먼 산천(山川)을, 연하(煙霞)를 헤치며

66

그림자 옮겨 가고, 백중(百重)이나 거듭되는 추위와 더위에, 서리와 빗길을 밟으며 앞으로 나아갔다.

정성(精誠)이 두터우니 노고(勞苦)는 가벼웠고, 구(求)하는 마음 깊으니 소원(所願)은 이루어졌다. 서방(西方)의 땅을 두루 순유(巡遊)하기를 10년 하고 또 7년, 모든 도방(道邦)을 다 방문(訪問)하고 길을 물어서 정교(正敎)를 구하니, 쌍림(雙林)·팔수(八水)의 땅에서는 석존(釋尊)의 구도(求道)의 마음과 유풍(遺風)을 다 맛보았고, 녹원(鹿苑)·취봉(鷲峯)의 땅에서는 기이(奇異)한 석존(釋尊)의 유적(遺蹟)을 우러러 보았다. 선성(先聖)으로부터 지고(至高)의 말씀을 전해 받고, 상현(上賢)으로부터 참다운 가르침을 받았으며, 현묘(玄妙)한 가르침도 깊이 연구(研究)하고, 심오(深奧)한 학업(學業)도 정미(精微)하게 궁구(窮究)하였으니, 일승(一乘)·오율(五律)의 도(道)는 심전(心田)으로 달려와서 모이고, 팔장(八藏)·삼협(三篋)의 글도 거침없이 줄줄 외우게 되었다.

이에, 역방(歷訪)한 모든 나라로부터 삼장(三藏)의 경전(經典) 가운데 중요한 것 모두 657부를 가져와서 번역(飜譯)하여 중하(中夏)의 땅에 펴니, 이 훌륭한 공업(功業)을 높이 선양(宣揚)한다.

자비(慈悲)의 구름을 서역(西域) 끝에서 끌어들여, 정법(正法)의 비를 동역(東域) 끝에 쏟아 부으니, 성교(聖敎)가 없었다가 다시 완전(完全)해지고, 창생(蒼生)이 죄를 지었다가 다시 복(福)받게 되었고, 화택(火宅)의 메마른 불길을 적시어 함께 미혹(迷惑)의 길에서 빠져나오고, 애수(愛水)의 어두운 물결을 밝게 비추어 함께 피안(彼岸)에 이르게 되었다.

이에, 악인(惡人)이라 하더라도 그 악업(惡業) 때문에 지옥(地獄)에 떨어지는 것이며, 선인(善人)이라 하더라도 그 선연(善緣) 때문에 피안(彼岸)에 오를 수 있다는 것과 오르고 떨어지는 오직 사람의 행실(行實)에 달려 있다는 것을 알게 되었다. 비유(譬喩)하건대, 계수(桂樹)는 높은 산에 나서 구름과 이슬을 얻어 그 꽃을 빛낼 수 있으며, 연(蓮)은 맑고 푸른 물에서 나와 나르는 티끌도 그 잎을 더럽히지 못한다. 이것은 연(蓮)의 본성(本性)이 정결(淨潔)하거나 계수(桂樹)가 본질적(本質的)으로 곧기 때문이 아니라, 자못 그 태어나 붙어있는 곳이 높아서 [桂樹는] 미물(微物)이 누(累)를 끼치지 못하는 것이고, 그 자라난 곳이 청정(淸淨)하기 때문에 [蓮은] 더러운 것들이 물들게 할 수 없는 것이다. 대개 초목(草木)은 지각(知覺)

67

이 없는데도 선행(善行)을 쌓아 선(善)을 이루는데, 하물며 사람은 의식(意識)을 가지고 있으니 선행을 쌓아 기쁨을 구하지 않을 수 있겠는가.

바라는 것은, 이 경전(經典)이 유전(流傳)하여 일월(日月)처럼 무궁(無窮)할 것과, 이 지복(至福)이 멀리까지 깔려나가 천지(天地)처럼 영원히 위대(偉大)하게 되는 것이다.

【註】 이상이 〈大唐 太宗文皇帝製三藏聖教序〉의 原文이다. 아래는 高宗이 지은 〈大唐皇帝述三藏聖教序記〉이다. 즉 父皇이 지은 〈聖教序〉에 대한 感想文이다. 褚遂良이 쓴 〈雁塔聖教序〉에는, ① 여기에 "永徽四年歲次癸丑, 十月己卯朔十五日癸巳, 建, 中書令臣褚遂良, 書," 라고 써서 一段落을 지었고, ② 다음 〈集字聖教序〉에 들어있는 "朕才謝珪璋, 言慙博達, ……善不足稱, 空勞致謝," 라는 文章이 없는데, 이는 아마도 三奘에게 보낸 書簡文을 계속해서 集字한 것 같다. ③ 高宗의 〈三藏聖記〉의 題目이 "大唐皇帝述三藏聖教序記"로 되어 있다. (譯者)

玄奘의 謝表에 대한 太宗의 答書

짐(朕)은 재주가 규장(珪璋)만 못하고, 말은 박달(博達)함에 부끄러운데, 불경(佛經)에 이르러서는 더욱 잘 알지 못하는 것이다. 어제 서문(序文)을 지었으나, 매우 촌스럽고 서툴며, 오직 한묵(翰墨)을 금간(金簡)에 더럽히고 와력(瓦礫)을 주림(珠林)에 다시 건 것을 두려워할 뿐이다. 문득 편지를 받고 잘못 포찬(褒讚)을 받으니, 몸을 둘러보고 반성(反省)하건대, 더욱 더 낯이 뜨겁다. 정녕 자랑하기에 부족하니, 헛되이 치사(致辭)를 수고롭게 하였도다.

皇帝在春宮述三藏聖記
(고종황제가 춘궁에 계실 때 기술하신 삼장성기)

대개, 정교(正敎)를 현양(顯揚)하는 것은, 지혜(智慧) 있는 자가 아니면 그 글을 넓힐 수 없고, 미언(微言)을 높이 천양(闡揚)하는 것은, 현철(賢哲)한 자가 아니면 그 뜻을 정의(定義)할 수 없다.

원래 진리(眞理)를 성교(聖敎)하는 것은, '모든 이법(理法)의 근원(根源)이며, 모든 경전(經典)이 모이는 궤도(軌道)이니, 그 총괄(總括)하는 것은 아득히 넓고, 그 오묘(奧妙)한 뜻은 아득하게 깊어서, 공(空)과 유(有)의 전미(精微)한 관계를 다 궁구(窮究)하고 생(生)과 멸(滅)의 기요(機要)를 체현(體現)하고 있다.

말은 무성(茂盛)하여도 도(道)는 막연하게 광대(廣大)하여, 찾는 자가 그 근원(根源)에 도달(到達)할 수 없고, 글은 명백(明白)하게 나타나 있어도 뜻은 아물아물하여 실천(實踐)하려는 자가 그 끝을 헤아릴 수 없다. 그러므로 성(聖)스러운 자비(慈悲)로 덮였을 때는 선업(善業)으로 보답(報答)을 받지 않음이 없고, 오묘(奧妙)한 교화(敎化)가 널리 미치고 있는 곳에서는 악연(惡緣)으로 멸망(滅亡)되지 않음이 없다는 것을 알 수 있다.

불법(佛法)의 유대(紐帶)로 맺어진 강기(綱紀)를 열고, 육도(六度)의 정교(正敎)를 넓힘으로써, 중생(衆生)이 도탄(塗炭)에 빠진 괴로움을 구(救)하고, 삼장(三藏)의 경전(經典)이 비장(秘藏)된 문비(門扉)를 여는 것이다.

이렇게 함으로써, 명의(名義)는 날개가 없이도 멀리 비상(飛翔)할 수가 있고, 도리(道理)는 뿌리가 없이도 굳어질 수가 있으니, 도리도 명의도 지복(至福)의 기쁨을 전하여, 먼 옛날부터 진정(鎭定)하여 변함이 없고, 모든 것으로 감응(感應) 변화(變化)하여 나타나시는 부처의 모습은 미래영겁(未來永劫)이 지나도 쇠퇴(衰退)하지 아니한다.

불사(佛寺)에서 아침에 울리는 종소리와 저녁에 외는 범패(梵唄) 소리, 두 소리가 번갈아 영취산(靈鷲山)에서 울리기 시작하고, 아침 해와 같은 큰 지혜(知慧)와 정법(正法)의 흐름, 두 법륜(法輪)은 녹야원(鹿野苑)에서부터 구르기 시작하였으니, [영취산(靈鷲山)은] 마치 하늘 높이 솟은 보개(寶蓋)처럼 구름에 접하여 함께 날고, [녹야원(鹿野苑)의] 풀이 무성한 봄의 숲은 천상(天上)의 묘화(妙花)와 함께 광채(光彩)를 낸다.

엎드려 생각하니 황제폐하(皇帝陛下)께서는, 하늘로부터 복을 타고 나시어, 팔짱을 끼신 채로 팔황(八荒)을 다스리시고, 덕(德)을 백성들에게 입히시어 만국(萬國)이 옷깃을 여미고 입조(入朝)하여 은혜(恩惠)가 썩은 뼈다귀에까지 미치니, 석실(石室로 패엽(貝葉)의 글이 돌아오고, 혜택(惠澤)이 곤충(昆蟲)에게까지 미치니, 금궤(金匱)에 부처가 설법(說法)한 게(偈)가 흘러 들

어 왔습니다.

결국, 인도의 아누달수(阿耨達水)가 중국의 팔천(八川)에 통하게 되고, 인도의 기도굴산(耆闍崛山)이 중국의 숭산(崇山)·화산(華山)의 푸른 봉우리와 접하게 된 것이다.

가만히 엿보건대, 불법(佛法)의 본성(本性)은 가까이 하기 어렵게 치밀하고 정적(靜寂)한 것이지만 귀의(歸依)하려는 마음만 있으면 반드시 통하는 것이고, 불지(佛智)의 범위(範圍)는 헤아리기 어려울 정도로 속이 깊은 것이지만 정성(精誠)을 다하면 감응(感應)하여 원(願)이 이루어지니, 그것은, 마치 깊은 암흑(暗黑)의 밤에 지혜(智慧)의 등불을 밝히는 것과 같고, 화택(火宅)의 번뇌(煩惱)가 있는 아침에 법우(法雨)가 쏟아지는 것이라고 하겠다.

이리하여, 백천(百川)이 흐름을 달리 하더라도 함께 바다에서 만나고, 만 갈래로 구분(區分)되었던 의의(意義)도 결국은 총합(總合)되어 화해의 열매를 맺으니, 어찌 탕무(湯武)와 그 우열(優劣)을 비교하며, 요순(堯舜)과 그 성덕(聖德)을 비교할 것인가.

현장법사(玄奘法師)라는 사람은, 일찍이 총명(聰明)함을 몸에 지녀, 속세(俗世)와는 다른 곳에 뜻을 두었었다. 그의 정신은 어렸을 때부터 청정(淸淨)하였고, 몸도 부화(浮華)한 세상에서 벗어나 있었다. 마음을 집중하여 방 안에 좌정(坐定)하였고, 종적(蹤迹)을 깊은 산속에 감추어, 삼선(三禪)의 경지(境地)에 서식(棲息)하고, 십지(十地)를 두루 순유(巡遊)하였다. 색(色)·성(聲)·향(香)·미(味)·촉(觸)·법(法)이라는 육진(六塵)의 경지를 초월하여 홀로 가유(伽維)를 거닐었고, 대승(大乘)·소승(小乘)의 구별이 없는 근원(根源)의 취지(趣旨)를 회득(會得)하여, 임기(臨機)하여 중생(衆生)을 교화(敎化)하였다. 그리고 중국에는 알아볼 만한 것이 없다 하여 인도(印度)의 진문(眞文)을 찾아보기로 하였다. 멀리 항하(恒河=간지스江)를 건너고 마침내 완전(完全)한 것을 기(期)하고, 되풀이하여 설산(雪山=히말라야山)을 넘어, 황금(黃金)과 주옥(珠玉)을 얻기도 하였다. 길을 물어가며 갔다 오기 17년이요, 석전(釋典)을 통달(通達)하고 중생(衆生)을 이롭게 하는 것을 마음의 과제(課題)로 삼았다.

정관(貞觀) 19년 2월 6일에 홍복사(弘福寺)에서 조칙(詔勅)을 받들어, 성교(聖敎) 가운데 중요한 것을 번역하니 모두

657 부였다. 큰 바다와 같은 불법(佛法)의 흐름을 끌어들여 중생들의 번뇌의 괴로움을 끊임없이 씻어내었고, 부처의 지등(智燈) 긴 불꽃을 전(傳)하여 어두움을 항상 밝게 밝혔다. 스스로 오랜 세월 좋은 인연을 부식(扶植)함이 없었더라면, 어찌 이러한 취지를 현양(顯揚)할 수가 있겠는가. 이른바, 『불법(佛法)의 진리는 영원불변하여, 삼광(三光)의 밝음과 함께하고, 우리 황제폐하(皇帝陛下)의 복덕(福德)은 이르니, 천지와 함께 단단하다.』고 하겠다.

엎드려 어제(御製)의 중경논서(衆經論序)를 뵈오니, 옛 일에 비추어 지금의 일을 높이시고, 조리(條理)는 금석(金石)과 같은 소리를 머금었고, 글은 풍운(風雲)의 윤기(潤氣)를 안고 있습니다. 치(治, 나)는, 황송(惶悚)하게도, 한 조각의 티끌을 큰 산악(山嶽)에 보태고, 이슬방울을 큰 강물에 떨구는 것과 같사오나, 대강(大綱)을 간략하게 들어 이 〈述聖記〉를 지었습니다.

【註】 이상이 《大唐皇帝述三藏聖教序記》의 原文이다. 즉 父皇이 지은 〈聖教序〉에 대한 讚揚文이다. 褚遂良이 쓴 〈雁塔聖教序〉에는, ① 여기에 "永徽四年歲次癸丑, 十二月戊朔十日丁亥, 建, 尚書右僕射上柱國河南郡開國公臣褚遂良, 書,'라고 써서 一段落을 지었고, ② 다음 〈集字聖教序〉에 들어있는 "內典諸文, ……深以爲愧,"라는 文章은 없다. (譯者)

현장(玄奘)의 사표(謝表)에 대한 고종(高宗)의 답서(答書)

치(治)는 원래 재주와 학식(學識)이 없으며, 성품(性品)도 총민(聰敏)하지 못하고, 내전(內典)의 여러 불교 서적은 아직 관람(觀覽)하지도 못하였습니다. 지은 논서(論序)는 비졸(鄙拙)하고 더구나 번잡(繁雜)하기도 합니다. 갑자기 편지가 왔는데 포양(襃揚讚述)하시니, 몸을 쓰다듬고 자성(自省)함에 부끄럽고 송구스럽습니다. 스님들이 멀리서 온 것을 위로하며, 매우 부끄러워합니다.

정관(貞觀) 22년 8월 3일 내출(內出)

－ 명문당 서첩❶❷ －

집자성교서
（集字聖敎書）

초판 인쇄 : 2015년 8월 5일
초판 발행 : 2015년 8월 10일

편 역 : 전규호(全圭鎬)
발행자 : 김동구(金東求)
발행처 : 명문당(1923. 10. 1 창립)
서울시 종로구 윤보선길 61(안국동)
우체국 010579-01-000682
 Tel (영)733-3039, 734-4798
 (편)733-4748 Fax 734-9209
Homepage : www.myungmundang.net
E-mail : mmdbook1@hanmail.net
등록 1977. 11. 19. 제1~148호

• 낙장 및 파본은 교환해 드립니다.
• 불허복제

값 12,000원
ISBN 979-11-85704-34-0 94640
ISBN 978-89-7270-063-0 (세트)